U0006527

王羲之體

書法字典

佘雪曼———編寫

佘雪曼編寫

王羲之融書法字典

編輯序言

漢字的書法美學累積了古人千年的修行，不僅僅是習字，更在於下筆之人的氣韻涵養。對於初次臨帖的習字人而言，除卻鑽研筆墨線條、精研書勢之外，「字見其人」是品鑑一個人筆墨的理據。一如唐代書家文人褚遂良說「書品即人品」，演繹出漢字的獨特美學，故而對於今之古人來說，習字除了臨帖描摹，看重的是在生活現實中實踐「用筆在心」筆墨性情上的修行。

王羲之自幼勤習書法，筆法自成一家，宜於初學者臨摹，《樂毅論》、《黃庭經》、《東方朔畫贊》、《孝女曹娥碑》皆「筆勢精妙，備盡楷則，行筆自然，字勢逸宕」。緣此，復刻書畫家佘雪曼教授親筆手書編寫的《王羲之體字典》。佘雪曼教授集王右軍筆法，憑一人之力，摹寫三千字王右軍字體，供書法後學同時精進行書、楷書筆法。

本書法字典復刻佘雪曼教授臨寫王右軍體之絕跡，以民國七十二年初版為底本，等比例放大開本印刷，重現原版佘雪曼教授臨寫墨跡。除必要的修正外，並增添部首注音對照索引，以俾今人翻閱檢字。

二〇一六年・春

部首索引

四畫（續）

部首	注音	頁碼
毋	ㄨˊ	○七九
比	ㄅㄧˇ	○七九
毛	ㄇㄠˊ	○七九
氏	ㄕˋ	○七九
气	ㄑㄧˋ	○七九
水	ㄕㄨㄟˇ	○八○
火	ㄏㄨㄛˇ	○八八
爪	ㄓㄠˇ	○九一
父	ㄈㄨˋ	○九一
爻	ㄧㄠˊ	○九一
爿	ㄑㄧㄤˊ	○九一
片	ㄆㄧㄢˋ	○九一
牙	ㄧㄚˊ	○九二
牛	ㄋㄧㄡˊ	○九二
犬	ㄑㄩㄢˇ	○九二

五畫

部首	注音	頁碼
玄	ㄒㄩㄢˊ	○九三
玉	ㄩˋ	○九四
攴	ㄆㄨ	同攴
灬	ㄏㄨㄛˇ	同火
爫	ㄓㄠˇ	同爪
牛	ㄋㄧㄡˊ	同牛
王	ㄩˋ	同玉
皿	ㄨㄤˇ	同网
四	ㄨㄤˇ	同网
网	ㄨㄤˇ	同网
月	ㄖㄡˋ	同肉
艸（艹）	ㄘㄠˇ	同艸艹
辵（辶）	ㄔㄨㄛˋ	同辵

六 畫

竹 ㄓㄨˊ 部 ……一〇七
米 ㄇ一ˇ 部 ……一一〇
系 ㄒ一ˋ 部 ……一一一
缶 ㄈㄡˇ 部 ……一一六
网 ㄨㄤˇ 部 ……一一六
羊 ㄧㄤˊ 部 ……一一七
羽 ㄩˇ 部 ……一一八
老 ㄌㄠˇ 部 ……一一八
而 ㄦˊ 部 ……一一八
耒 ㄌㄟˇ 部 ……一一八
耳 ㄦˇ 部 ……一一八
聿 ㄩˋ 部 ……一一九
肉 ㄖㄡˋ 部 ……一一九
臣 ㄔㄣˊ 部 ……一二二

自 ㄗˋ 部 ……一二二
至 ㄓˋ 部 ……一二二
臼 ㄐㄧㄡˋ 部 ……一二二
舌 ㄕㄜˊ 部 ……一二三
舛 ㄔㄨㄢˇ 部 ……一二三
舟 ㄓㄡ 部 ……一二三
艮 ㄍㄣˋ 部 ……一二三
色 ㄙㄜˋ 部 ……一二四
艸 ㄘㄠˇ 部 ……一二四
虍 ㄏㄨ 部 ……一三一
虫 ㄏㄨㄟˇ 部 ……一三一
血 ㄒㄧㄝˇ 部 ……一三三
行 ㄒㄧㄥˊ 部 ……一三三
衣 ㄧ 部 ……一三三
襾 ㄧㄚˋ 部 ……一三五

序王羲之體書法字典

叔子

佘雪曼教授新近寫出一部書法字典，用王羲之體，收集的常用字多逾三千，以楷、行兩體寫成，這是書學史上的一件大事。

古代的書法家以不同的字寫上二千個的，只有「千字文」，王羲之的七代孫智永寫過，褚遂良寫過，趙孟頫、文徵明寫過。但寫到三千字以上，包括楷、行兩體，字體遒媚，風格一律，則前所未見。

雪曼先生原是專攻文學的，歷任國立大學中文系教授兼主任，出版文學叢書、字帖、畫冊約百種。書法方面的成就最大，廿年前首次公布寫鋼筆字的方法，後又公布寫原子筆字的方法，並以八十四法圖解王羲之的楷書。日本二玄社書道技法講座第一集歐陽詢九成宮體泉銘及王羲之《蘭亭序》、褚遂良《雁塔聖教序》，均以最新的圖解方法公布其筆法結構，稱「佘雪曼式」。一九七五年一月，在美國

三藩市舉行手寫中國三千年百體書法及國畫展覽，並陳列專門著作三十餘種，宣揚中國藝術文化，號稱盛事。

這本書法字典，乃徇僑賢之邀，讓一般青少年能有一本完備的書法教本，包括三千個常用字，便於學習，此一工作，似易實難，佘教授獨優為之。茲值此書面世之日，謹綴數言，以當喤引，並為海內知音者告。

一九七五年五月三藩市

楷書與行書的比較

一、楷書和行書是現代最通行的字體，學習的步驟是先楷書，後行書，楷書是一切書體的基礎。

二、楷書的字形帶方，行書較圓，有連筆。

三、楷書端正平穩，易於辨識；行書俯仰傾斜，富有變化。

四、行書點畫間往往有纖細的游絲牽連，使筆意生動，帶有游絲的筆畫要寫得稍快。

五、行書點畫中多帶鈎挑，或上或下，或左或右，使脈絡貫通，字形更為生動活潑。

六、行書比楷書筆畫簡化，且稍放縱，筆順先後也往往不同。

七、行書子體稍正者稱為「行楷」，較草者稱為「行草」，伸縮性很大。

丹	丙	不	丈	一
丹	丙	不	丈	一
主	並	且	三	丁
主	並	且	三	丁
乃	中	世	上	七
乃	中	世	上	七
久	丸	丘	下	万
久	丸	丘	下	万

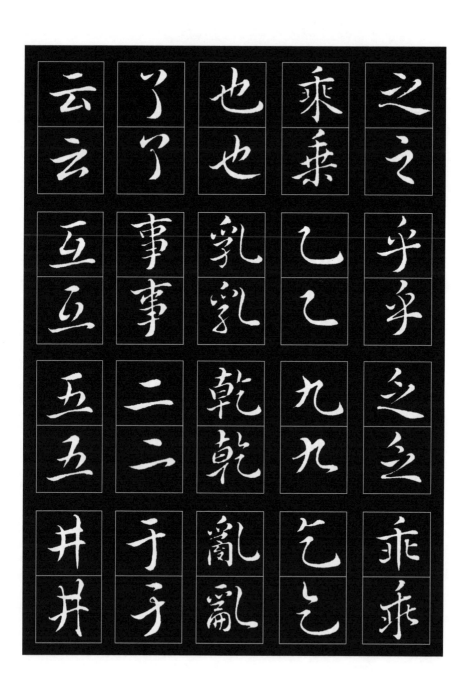

云	了	也	乘	之
云	了	也	乘	之
互	事	乳	乙	乎
互	事	乳	乙	乎
五	二	乾	九	么
五	二	乾	九	么
井	于	亂	乞	乖
井	于	亂	乞	乖

仍	仄	亭	亥	此
仍	仄	亭	亥	此
仕	仇	亮	亦	亞
仕	仇	亮	亦	亞
付	今	人	享	亡
付	今	人	享	亡
他	介	仁	京	交
他	介	仁	京	交

仙仙	仰仰	仿仿	伏伏	伸伸
代代	仲仲	企企	伐伐	伴伴
令令	件件	伊伊	休休	似似
以以	任任	伍伍	伯伯	但但

例	使	佛	余	位
例	使	佛	余	位
侍	佩	作	佘	低
侍	佩	作	余	低
供	來	佩	佑	住
供	来	佩	佑	住
依	修	佳	何	佐
依	修	佳	何	佐

倉	俟	俊	便	海
倉	俟	後	便	海
個	俠	徑	條	侯
個	俠	徑	條	侯
倍	信	俗	促	侶
倍	信	俗	促	侶
倒	修	保	俄	侵
倒	修	保	俄	侵

傑	偶	做	倫	候
傑	偶	做	倫	候
備	側	停	假	借
備	側	停	假	借
催	傅	健	偉	值
催	傅	健	偉	值
傲	偷	偵	偏	倦
傲	偷	偵	偏	倦

儲	億	僧	僅	傳
儲	億	僧	僅	傳
允	儒	價	像	債
允	儒	價	像	債
元	償	儀	僕	傷
元	償	儀	僕	傷
兄	優	儉	僞	傾
兄	優	儉	僞	傾

兮兮	雨雨	兢兢	光光	充充
共共	八八	入入	克克	兆兆
兵兵	公公	內內	兔兔	兌兌
其其	六六	全全	兒兒	先先

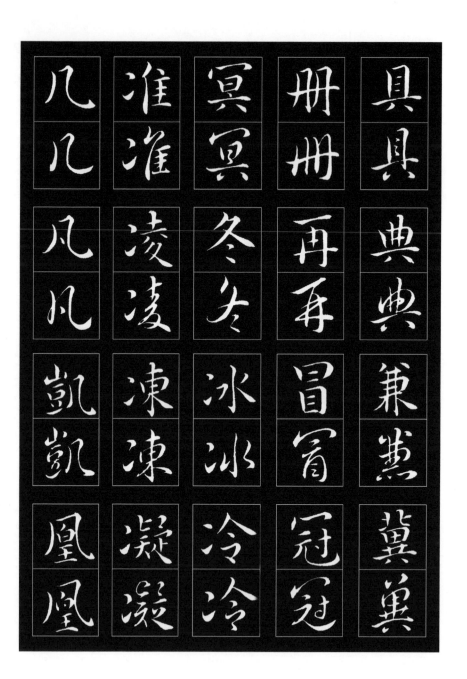

刺 刺	到 到	初 初	切 切	出 出
刻 刻	制 制	判 判	刊 刊	函 函
則 則	刷 刷	別 別	刑 刑	刀 刀
削 削	券 券	利 利	列 列	分 分

前	副	劇	功	努
前	副	劃	功	努
剖	割	劉	加	劫
剖	割	劉	加	劫
剛	創	劍	劣	勁
剛	劍	劍	劣	勁
剪	劃	力	助	勇
剪	劃	力	助	勇

匠	包	勳	勝	勉
匠	包	勳	勝	勉
匡	匈	勵	勞	勒
匡	匃	勵	勞	勒
匣	化	勸	勢	動
匣	化	勸	勢	動
匪	北	勿	勤	務
匪	北	勿	勤	務

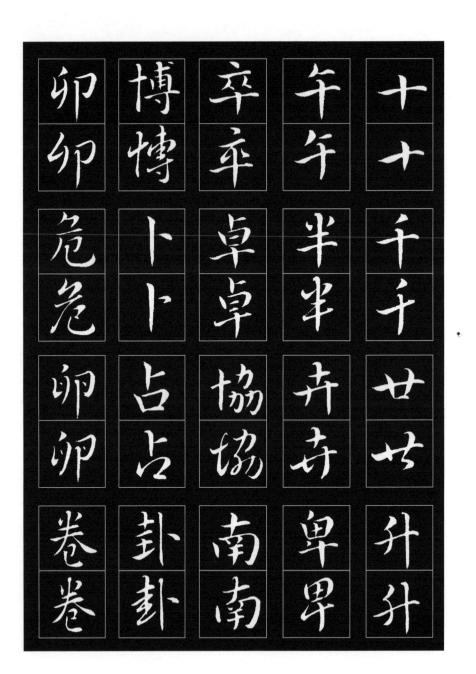

卯	博	卒	午	十
卯	博	卒	午	十
危	卜	卓	半	千
危	卜	卓	半	千
卯	占	協	卉	廿
卵	占	協	卉	廿
卷	卦	南	卑	升
卷	卦	南	卑	升

叔	又	厭	厓	却
叔	又	厭	厓	却
取	及	属	厚	即
取	及	属	厚	即
受	友	去	原	卿
受	友	去	原	卿
叛	反	參	厠	厄
叛	反	參	厠	厄

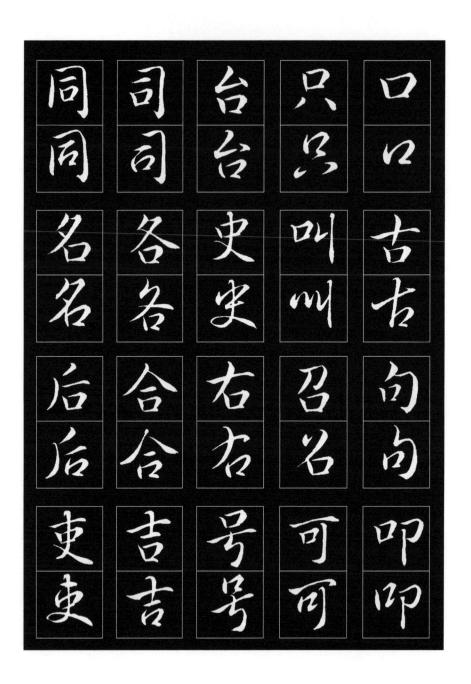

同	司	台	只	口
同	司	台	只	口
名	各	史	叫	古
名	各	史	州	古
后	合	右	召	句
后	合	右	召	句
吏	吉	号	可	叩
吏	吉	号	可	叩

吐	吞	呈	吻	周
吐	吞	呈	吻	周
向	吟	吳	吾	呪
向	吟	吳	吾	呪
君	否	吸	告	味
君	否	吸	告	味
吝	含	吹	呂	呵
吝	含	吹	呂	呵

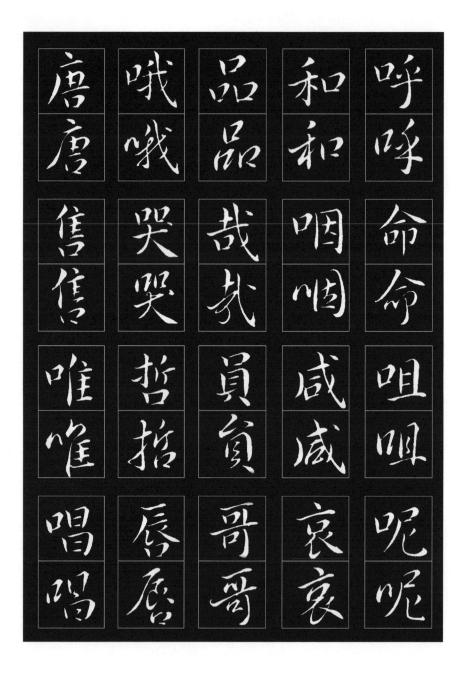

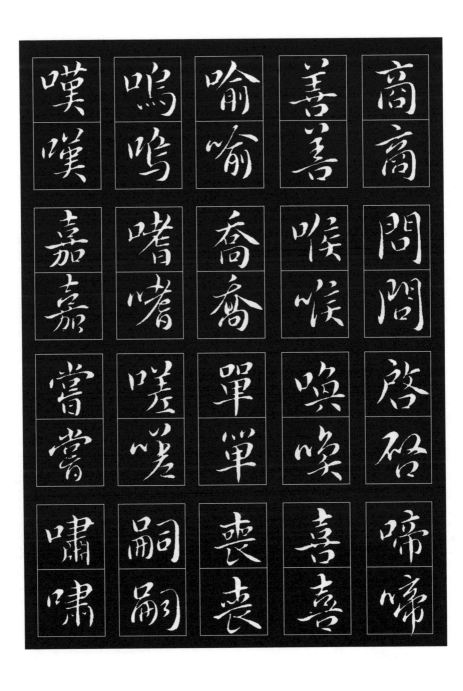

嘆 嘆	嗚 嗚	喻 喻	善 善	高 高
嘉 嘉	嗜 嗜	喬 喬	喉 喉	問 問
嘗 嘗	嗟 嗟	單 單	喚 喚	啓 啓
嘯 嘯	嗣 嗣	喪 喪	喜 喜	啼 啼

器	圜	困	囚	器
器	圜	困	囚	器
在	圓	固	四	噫
在	圓	固	四	噫
圭	圖	國	回	嚴
圭	圖	國	回	嚴
地	團	圍	因	囑
地	團	圍	因	囑

培	埋	型	坡	均
培	埋	型	坡	均
基	城	垢	坤	坊
基	城	垢	坤	坊
堂	域	垣	坦	坐
堂	域	垣	坦	坐
堅	執	埃	垂	坑
堅	執	埃	垂	坑

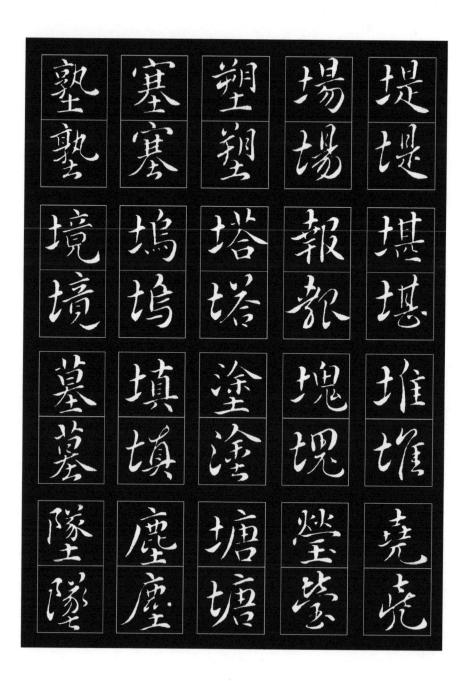

壺	士	壓	墾	增
壹	壬	壘	壇	墨
壽	壯	壞	壁	墮
夏	壻	壤	壑	墳

奇奇	夷夷	太太	夜夜	夕夕
奈奈	夸夸	夫夫	夢夢	外外
奉奉	夾夾	天天	大大	凤凤
奏奏	奄奄	失失	天天	多多

奔	奠	奪	好	妖
奔	奠	奪	好	妖
契	奢	奮	如	妙
契	奢	奮	如	妙
奕	奥	女	妃	妝
奕	奥	女	妃	妝
奚	奬	奴	妄	姊
奚	奬	奴	妄	姊

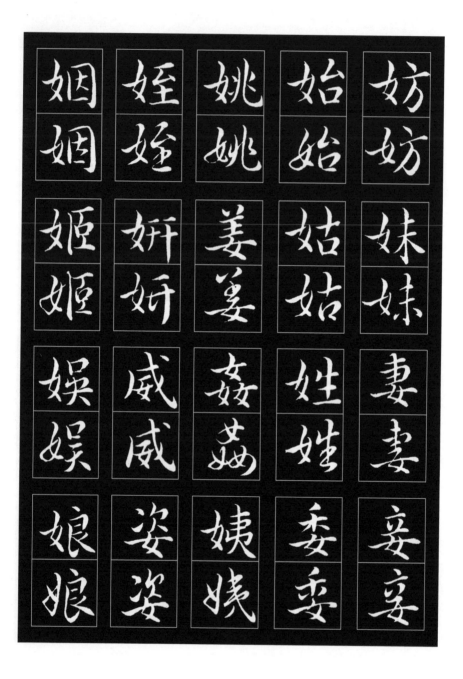

妨	始	姚	姪	姻
妹	姑	姜	妍	姬
妻	姓	姦	威	娛
妾	委	姨	姿	娘

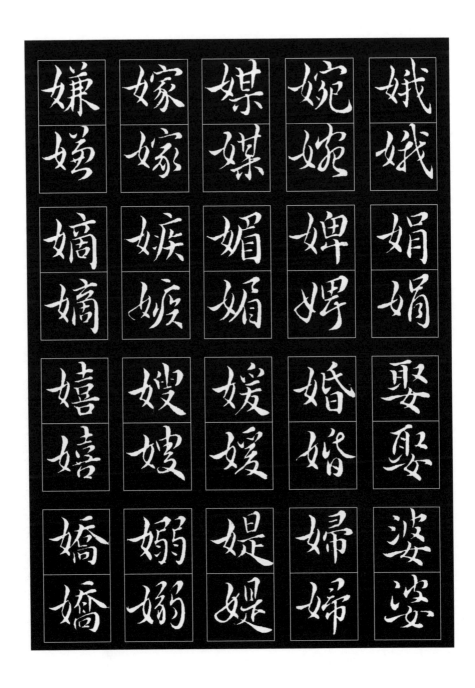

它它	孫孫	孟孟	字字	嬰嬰
宅宅	孰孰	季季	存存	子子
宇宇	學學	孤孤	孚孚	孔孔
守守	孺孺	孩孩	孝孝	孕孕

安	宗	宛	宣	害
安	宗	宛	宦	害

宋	官	宜	官	宴
宋	官	冝	官	宴

完	宙	客	宮	宵
完	宙	客	官	宵

宏	定	室	宰	家
宏	定	室	宰	家

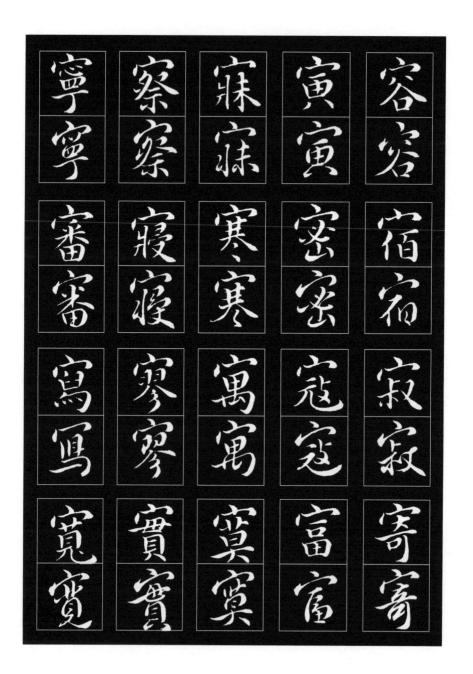

寵　封　尉　導　尚
寵　封　尉　導　尚

寶　射　尊　小　尤
寶　射　尊　小　尤

寸　將　尋　少　就
寸　將　尋　少　就

寺　專　對　尖　尸
寺　專　對　尖　尸

屬	屏	屋	屎	尹
屬	屏	屋	屎	尹
山	屠	展	局	尺
山	屠	屐	局	尺
岐	層	屑	居	尼
岐	層	屑	居	尼
岑	履	屎	屈	尾
岑	履	屎	屈	尾

山
部

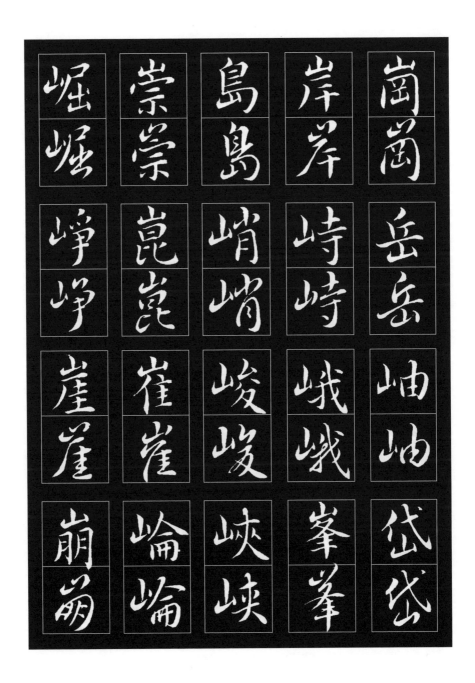

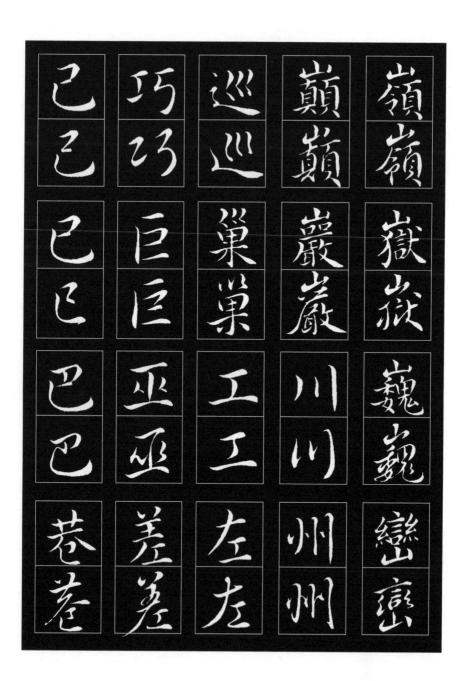

幅幅	帶帶	師師	希希	巾巾
幕幕	常常	師師	帖帖	市市
慢慢	帷帷	席席	帛帛	布布
幣幣	帽帽	帳帳	帝帝	帆帆

庚庫	序序	幽幽	幸幸	干干
度度	底底	幾幾	幹斡	平平
座座	店店	庀庇	幻幻	年年
庭庭	府府	床床	幼幼	并并

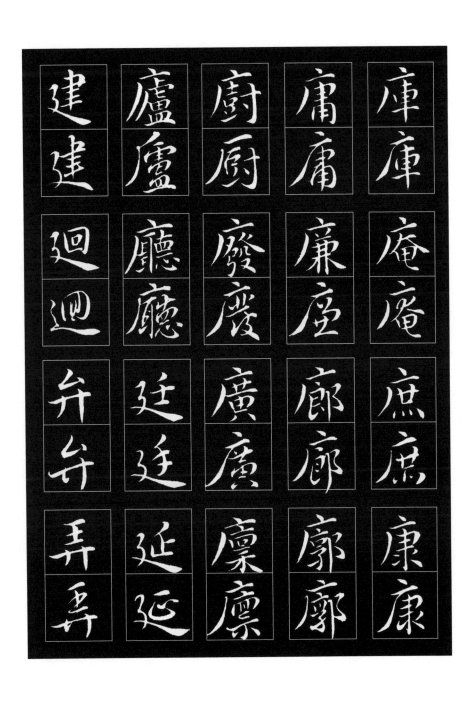

庫庫	庸庸	廚厨	廬廬	建建
庵庵	廉廉	廢廢	廳廳	廻廻
庶庶	廊廊	廣廣	廷廷	弁弁
康康	廓廓	廩廩	延延	弄弄

弈	弓	弘	弨	彈
弈	弓	弘	弨	彈
弊	弔	弟	弱	彊
弊	弔	弟	弱	彊
式	引	弦	張	彌
式	引	弦	張	孫
弑	弗	弩	強	彎
弑	弗	弩	強	彎

律	徂	役	彬	形
律	徂	役	彬	形
後	很	彼	彭	彦
後	很	彼	彭	彦
徐	待	往	彰	彩
徐	待	往	彰	彩
徒	徊	征	影	彫
徒	徊	征	影	彫

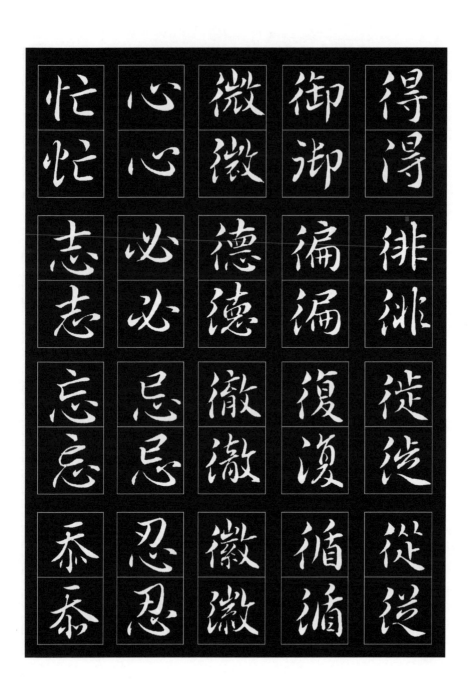

得	御	微	心	忙
得	御	微	心	忙
徘	徧	德	必	志
徘	徧	德	必	志
徙	復	徹	忌	忘
徙	澓	徽	忌	忘
從	循	徽	忍	忝
從	循	徽	忍	忝

忠	忽	怕	怠	怨
忠	忽	怕	怠	怨
忤	忿	怒	怡	怪
忤	忿	怒	怡	怪
快	作	怖	急	怫
快	作	怖	急	怫
念	快	思	性	恂
念	快	思	性	恂

恃恃	恕恕	恨恨	恭恭	悦悦
恒恆	羞羞	耻耻	息息	悍悍
恍恍	恢恢	恩恩	恰恰	悒悒
恐恐	恣恣	恬恬	悉悉	悔悔

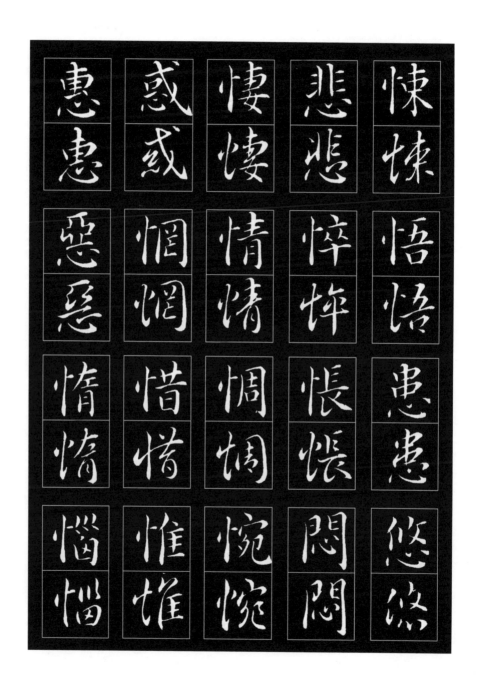

悚悚	悲悲	悽悽	惑惑	惠惠
悟悟	悴悴	情情	惆惆	惡惡
患患	悵悵	惆惆	惜惜	惰惰
悠悠	悶悶	惋惋	惟惟	惛惛

想	愁	愚	慎	慘
想	愁	愚	慎	憯
惶	愉	愛	慈	慢
惶	愉	愛	慈	慢
慈	愈	感	態	慟
慈	愈	感	態	慟
惻	意	愴	慕	慣
惻	意	愴	慕	慣

懇懇	憫憫	憂憂	慶慶	慧慧
懈懈	憤憤	憐憐	慳慳	慨慨
應應	憲憲	憎憎	慷慷	慮憲
懶懶	憶憶	憑憑	慫慫	慰慰

截	或	戌	戀	懷
截	或	戌	慂	懷
戲	戚	成	戈	懸
戲	戚	成	戈	戀
戰	戝	戎	戊	懼
戰	戝	戎	戊	懼
戴	戡	我	戍	懿
戴	戡	我	戍	懿

抄 批 才 扁 户
抄 批 才 扁 户

把 扼 打 扇 戾
把 扼 打 扇 戾

抑 承 扣 扉 房
抑 承 扣 扉 房

抒 技 扶 手 所
抒 技 扶 手 所

拙	拍	抛	抱	投
拙	拘	抛	抱	投
招	拒	拈	抵	抗
招	拒	拈	抵	抗
拘	拓	折	抹	折
拘	拓	折	抹	折
拜	拔	拂	抽	披
拜	拔	拂	抽	披

挽	挫	指	拳	拮
挽	挫	指	拳	拮
挟	振	按	拾	拭
挟	振	按	拾	拭
捉	把	挑	持	拯
捉	把	挑	持	挺
捍	挺	挨	挂	拱
捍	挺	挨	挂	拱

捐	据	掉	掖	探
捕	捷	掌	掛	掣
捧	掃	排	探	接
捨	授	掘	掠	控

搖	揮	換	描	推
搖	揮	換	描	推

搔	援	握	插	掩
搔	援	握	挿	掩

搜	構	揣	揖	措
搜	搆	揣	揖	措

搞	損	揭	揚	提
搞	損	揭	揚	提

攦攦	撿撿	撫撫	攜攜	摧摧
操㮮	擁擁	撲撲	撐撐	摩摩
擔擔	擇擇	播搭	撓撓	摯摯
擒擒	擊擊	撰撰	撥撥	摸摸

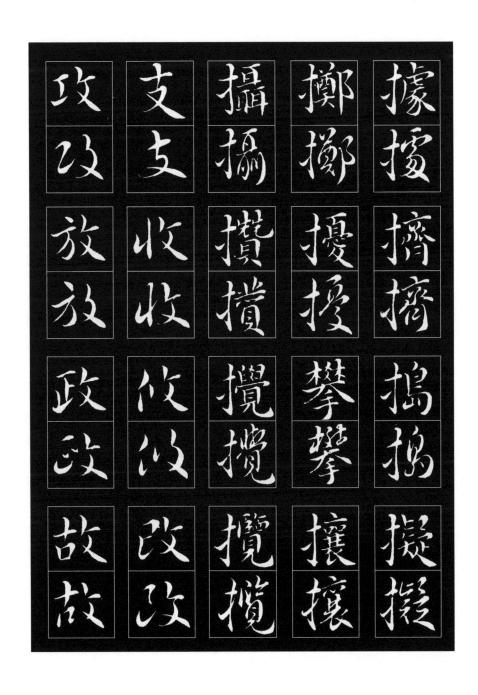

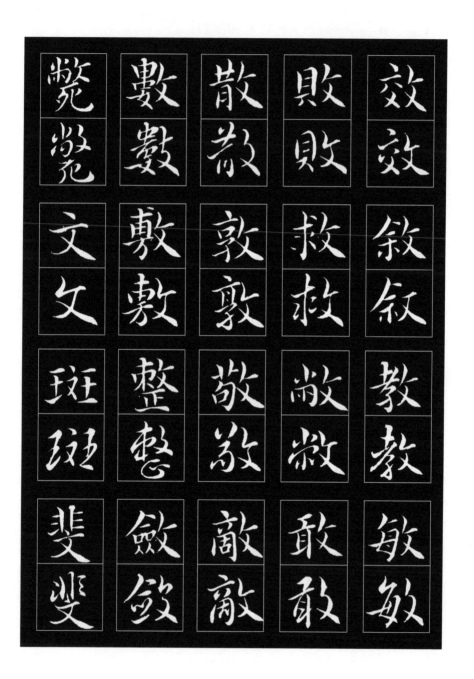

旅	方	斬	斟	斗
旅	方	斬	斟	斗
旌	於	斯	斤	料
旌	於	斯	斤	料
旋	施	新	斥	斛
旋	施	新	斥	斛
族	旁	斷	斧	斜
族	旁	斷	斧	斜

昔昔	昌昌	旱旱	早早	旗旗
星星	明朙	昂昂	旨旨	既既
映映	昏昏	昆昆	旬旬	日日
春春	易易	昇昇	旭旭	旦旦

昧	時	晤	普	智
昧	時	晤	普	智

昨	晏	晦	景	暇
昨	晏	晦	景	暇

昭	晉	晧	晴	暑
昭	晉	晧	晴	暑

是	晚	晨	晶	暉
是	晚	晨	晶	暉

曲　曝　曆　暮　暖
曲　曝　曆　暮　暖

更　曠　曙　暫　暗
更　曠　曙　暫　暗

書　曩　曉　暴　暄
書　曩　曉　暴　暄

曹　曰　曜　暨　暝
曹　曰　曜　暨　暝

未未	朝朝	服服	會會	曼曼
末末	期期	朔朔	月月	替替
本本	朦朧	朗朗	有有	曾曾
朴朴	木木	望望	朋朋	最最

朱	材	杞	東	析
朱	材	杞	東	析

杉	村	束	杏	松
杉	村	束	杏	松

杉	杖	杪	杵	枉
杉	杖	杪	杵	枉

李	杜	杭	板	枕
李	杜	杭	板	枕

林	枯	柄	柏	柴
林	枯	柄	柏	柴
枚	某	柑	柯	栗
枚	某	柑	柯	栗
果	架	染	柱	株
果	架	染	柱	株
枝	柿	柔	柳	核
枝	柿	柔	柳	核

梧	梗	桓	桂	根
械	梅	桑	案	校
梵	條	桶	桃	桀
梯	棲	梁	桐	格

楚　楠　植　棠　棄
楚　楠　植　棠　棄

業　楓　椎　森　棋
業　楓　椎　森　棋

楷　楫　椒　棹　棗
楷　楫　椒　棹　棗

極　榆　楊　棺　棟
極　榆　楊　棺　棟

樣	標	槐	槁	楹
樵	槳	樂	榴	榜
樸	樞	樊	構	榮
樹	模	樓	槍	榻

橋橋	機機	檜檜	權權	欲欲
樽樽	檀檀	檢檢	欠欠	欽欽
横横	檄檄	櫻櫻	次次	欺欺
橘橘	檐檐	欄欄	欣欣	款款

歌	歟	此	歷	殳
歌	歟	此	歷	殳
歌	歡	步	歸	狹
歌	歡	步	歸	狹
歎	止	武	歹	殊
歎	止	武	歹	殊
歐	正	歲	死	殉
歐	正	歲	死	殉

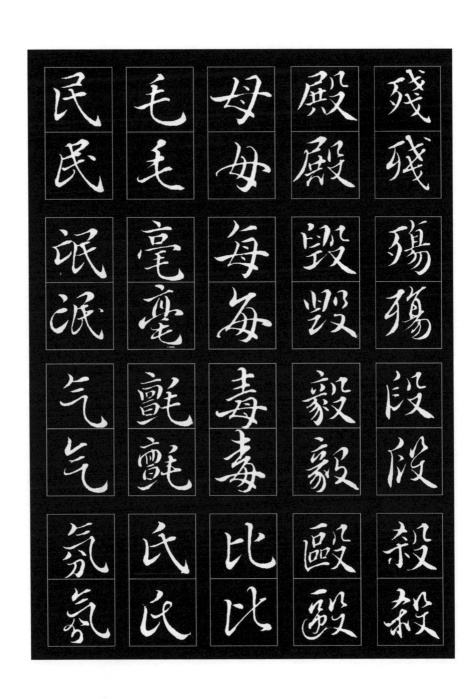

氣	汁	汝	汲	沈
氣	汁	汝	汲	沈

水	求	江	決	没
水	求	江	決	没

永	汗	池	沃	沖
永	汗	池	沃	沖

氷	汙	汪	沐	沙
氷	汙	汪	沐	沙

沛	沼	沽	泊	波
沛	沼	沽	泊	波

河	沽	況	泓	泡
河	沽	況	泓	泡

沸	沿	泉	泌	泣
沸	沿	泉	泌	泣

油	治	法	泛	泥
油	治	法	泛	泥

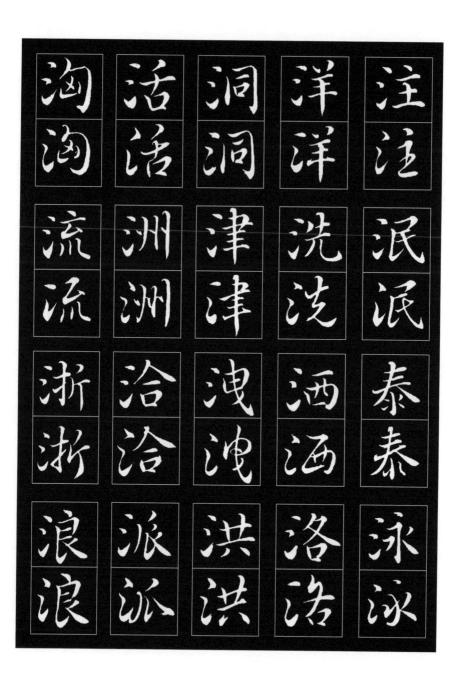

洵	活	洞	洋	注
洵	活	洞	洋	注
流	洲	津	洗	泯
流	洲	津	洗	泯
浙	洽	洩	洒	泰
浙	洽	洩	洒	泰
浪	派	洪	洛	泳
浪	派	洪	洛	泳

涯涯	涕涕	涉涉	浴浴	浩浩
涸涸	涵涵	涎涎	海海	浦浦
淋淋	涼涼	涌涌	浸浸	浣浣
淑淑	液液	涓涓	消消	浮浮

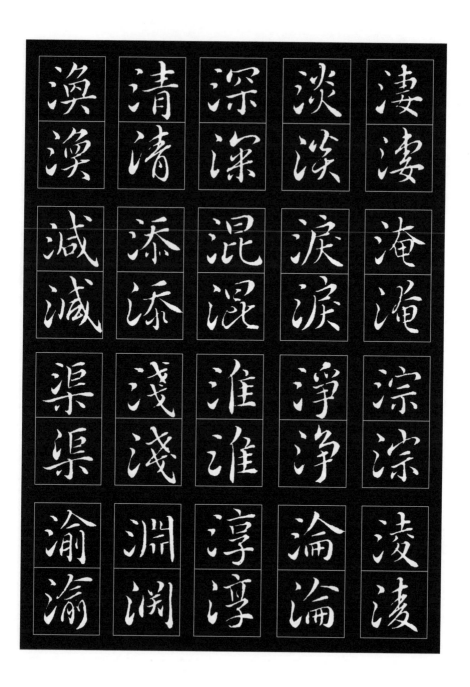

凄 凄	淡 淡	深 深	清 清	渙 渙
淹 淹	淚 淚	混 混	添 添	減 減
淙 淙	淨 淨	淮 淮	淺 淺	渠 渠
淩 淩	淪 淪	淳 淳	淵 淵	渝 渝

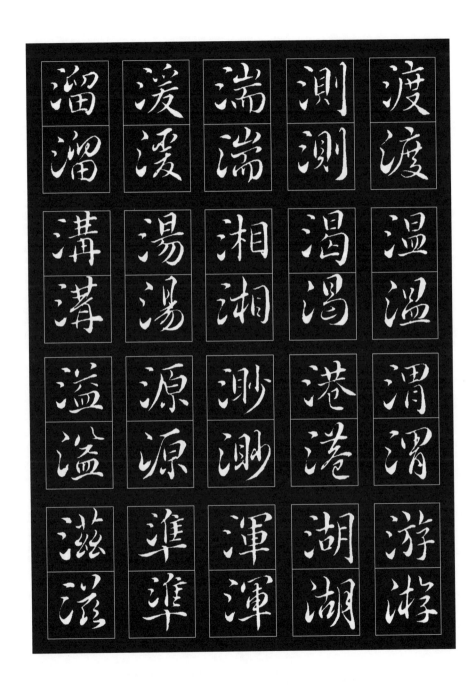

溜溜	潑潑	湍湍	測測	渡渡
溝溝	湯湯	湘湘	渴渴	溫溫
溢溢	源源	渺渺	港港	渭渭
滋滋	準準	渾渾	湖湖	游游

漱	漏	滴	滄	溪
漱	漏	滴	滄	溪
漢	漆	滿	溜	滅
漢	漆	滿	溜	滅
連	漠	漁	滯	溺
連	漠	漁	滯	溺
漸	演	漂	漑	滑
漸	演	漂	漑	滑

澤	潤	潔	潘	漾
澤	潤	潔	潽	漾
澹	潮	潦	潭	漿
澹	潮	潦	潭	將
激	潵	潰	澗	漫
激	潵	潰	澗	漫
潰	潛	澆	澄	潑
潰	潛	澆	澄	潑

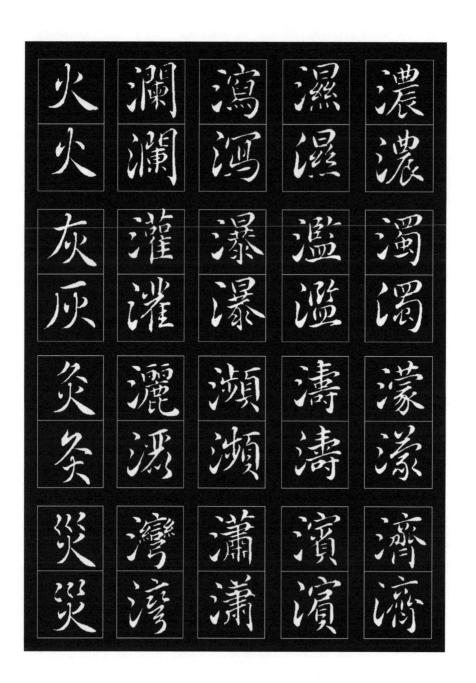

濃	濕	瀉	瀾	火
濃	濕	瀉	瀾	火
濁	濫	瀑	灌	灰
濁	濫	瀑	灘	灰
濛	濤	瀕	灑	炎
濛	濤	瀕	濼	炙
濟	濱	瀟	灣	災
濟	濱	瀟	灣	災

焰	烹	烏	炭	灼
焰	烹	烏	炭	灼
煖	無	烟	炳	炊
煖	無	烟	炳	炊
煎	焚	烽	炬	炎
煎	焚	烽	炬	炎
煌	然	焉	烈	炙
煌	然	焉	烈	炙

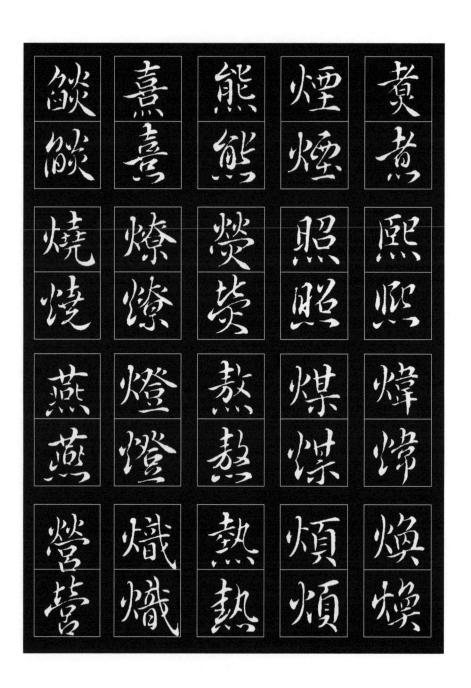

燄	熹	熊	煙	煮
燄	熹	熊	煙	煮
燒	燎	燊	照	熙
燒	燎	燊	照	熙
燕	燈	熬	煤	煒
燕	燈	熬	煤	煒
營	熾	熱	煩	煥
營	熾	熱	煩	煥

燥	爰	爐	燥	
牀牀	爸爸	爰爰	爐爐	燥嫀
牆牆	爹爹	爲爲	爛爛	燧燧
片片	爽爽	爵爵	爪爪	燥燥
版版	爾爾	父父	爭爭	燭燭

牙	牢	牲	犁	狀
牙	牢	牲	犁	狀
牛	牡	特	犧	狂
牛	牡	特	犧	狂
牝	牧	牽	犬	狄
牝	牧	牽	犬	狄
年	物	犀	犯	狎
年	物	犀	犯	狎

獸	獅	猶	狹	狐
獸	獅	猶	狹	狐
獻	獲	猷	猛	狗
獻	穫	獻	猛	狗
玄	獨	猿	猥	狸
玄	獨	猿	猥	狸
茲	獵	獄	猴	狼
茲	獵	獄	猴	狼

琳琳	琅琅	班班	玲玲	卒卒
琴琴	理理	珮珮	珊珊	玉玉
琵琶	琢琢	現現	珍珍	王王
琶琶	琮琮	球球	珠珠	玩玩

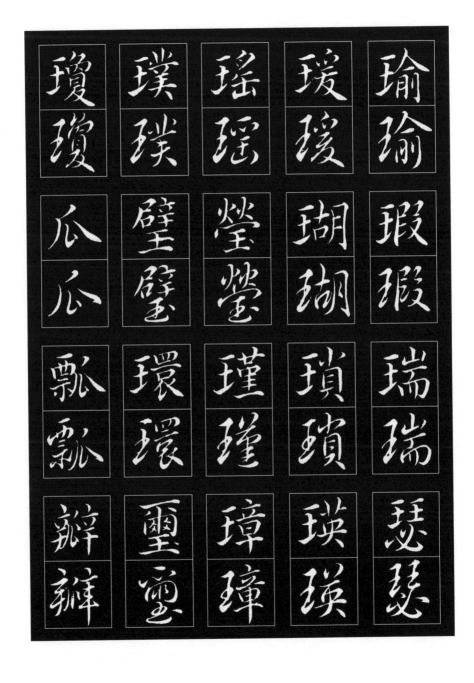

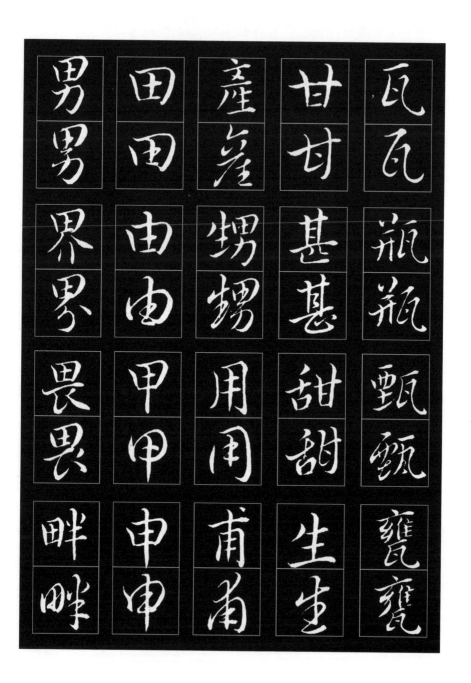


瓦 甘 產 甘 瓦
男 田 窋 甘 瓦
男 田 窣 甚 瓶
界 由 螺 甚 瓶
界 由 螺 甚 甄
畏 甲 用 甜 甄
畏 甲 用 甜 甕
畔 申 甫 生 甕
畔 申 甫 生 甕


疲 疲	疏 疏	當 當	略 略	留 留
疵 疵	疎 疎	疆 疆	畫 畫	畜 畜
疾 疾	疑 疑	疊 疊	番 番	畝 畝
病 病	疫 疫	疋 疋	異 異	畢 畢

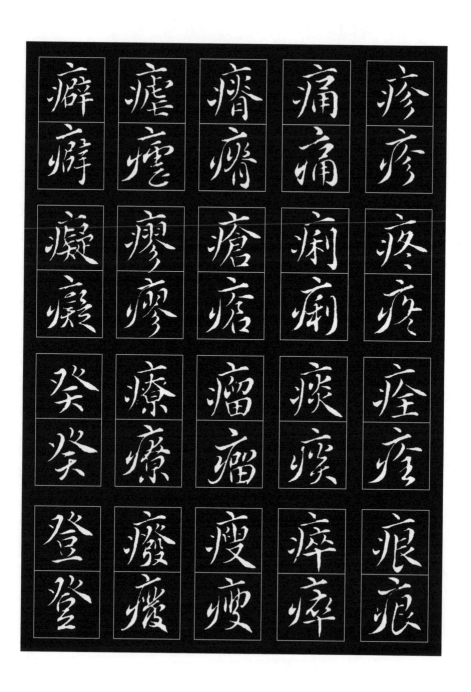

發　皆　皓　盆　盛
發　皆　皓　盆　盛

白　皇　皮　盃　瓷
白　皇　皮　盃　瓷

百　皋　皺　盈　盞
百　皋　皺　盈　盞

的　皎　皿　益　盟
的　皎　皿　益　盟

眩	眇	相	盪	盡
眩	眇	相	盪	盡
眺	眉	盾	目	監
眺	眉	盾	目	監
眷	看	盼	盲	盤
眷	看	盼	肓	盤
眸	真	省	直	盧
眸	真	省	直	盧

眼眼
督督
瞥瞥
矇矃
矢矢

眾眾
睦睦
瞬瞬
矚矚
矣矣

睞睞
睹睹
瞻瞻
矛矛
知知

睡睡
瞑瞑
瞿瞿
矜矜
矩矩

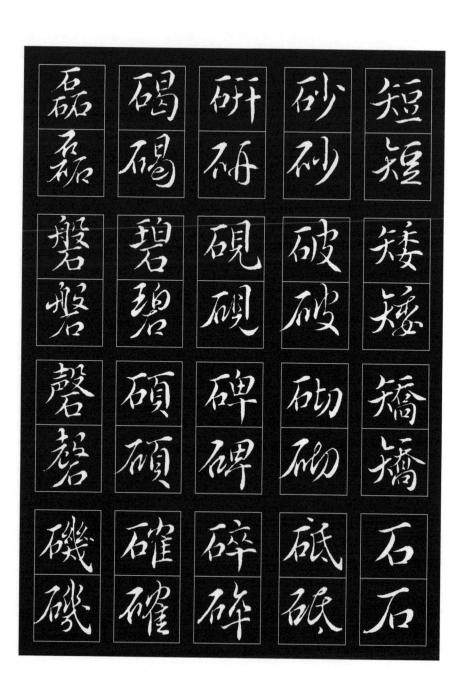

| 礎 | 示 | 祈 | 祚 | 神 |
| 礎 | 示 | 祈 | 祚 | 神 |

| 礙 | 社 | 社 | 祖 | 祠 |
| 礙 | 社 | 社 | 祖 | 祠 |

| 礦 | 祀 | 祐 | 祇 | 祥 |
| 礦 | 祀 | 祐 | 祇 | 祥 |

| 礫 | 祇 | 祓 | 祝 | 祭 |
| 礫 | 祇 | 祓 | 祝 | 祭 |

秉	禽	禮	福	票
秉	禽	禮	福	票
科	禾	禱	禦	祿
科	禾	禱	禦	祿
秋	秀	襄	禧	禁
秋	秀	襄	禧	禁
秧	私	禹	禪	禍
秧	私	禹	禪	禍

稼　種　稜　租　秦
稼　種　稜　租　秦

稽　稱　稟　稅　秩
稻　稱　稟　稅　秩

穀　稷　稚　程　移
穀　稷　稚　程　移

穆　稻　稠　稍　稀
穆　稻　稠　稍　稀

窩窩	窈窈	穹穹	穩穩	積積
窮窮	窕窕	空空	穫穫	穎穎
窺窺	窘窘	穿穿	穴穴	穗穗
竈竈	窟窟	突突	究究	穢穢

笋 笋	竹 竹	竣 竣	竟 竟	竈 竈
笑 笑	竺 竺	竭 竭	章 章	竊 竊
笙 笙	竿 竿	端 端	童 童	立 立
筥 筥	笈 笈	競 競	竦 竦	竝 竝

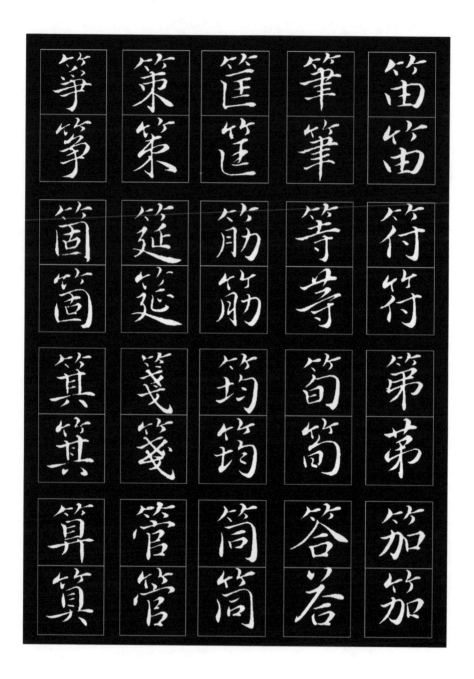

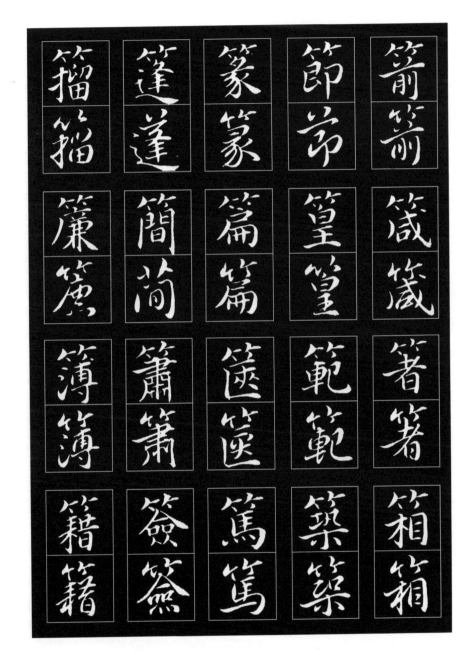

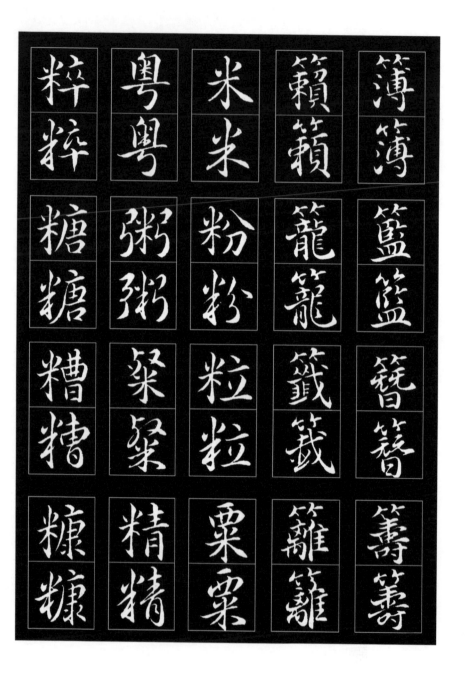

簿	籟	米	粵	粹
簿	籟	米	粵	粹
籃	籠	粉	粥	糖
籃	籠	粉	粥	糖
簪	籤	粒	粲	糟
簪	籤	粒	粲	糟
籌	籬	粟	精	糠
籌	籬	粟	精	糠

糧	紀	紐	紙	素
糧	紀	紐	紙	素

粮	約	納	級	紡
粮	約	納	級	紡

糸	紅	純	紛	索
糸	紅	純	紛	索

糾	紆	紋	�沄	紬
糾	紆	紋	絾	紬

絲	給	絆	終	累
絲	給	絆	終	累

絳	統	結	絃	細
絳	統	結	絃	細

綏	絡	絮	組	紳
綏	絡	絮	組	紳

絹	絢	絕	紫	紹
絹	絢	絕	紫	紹

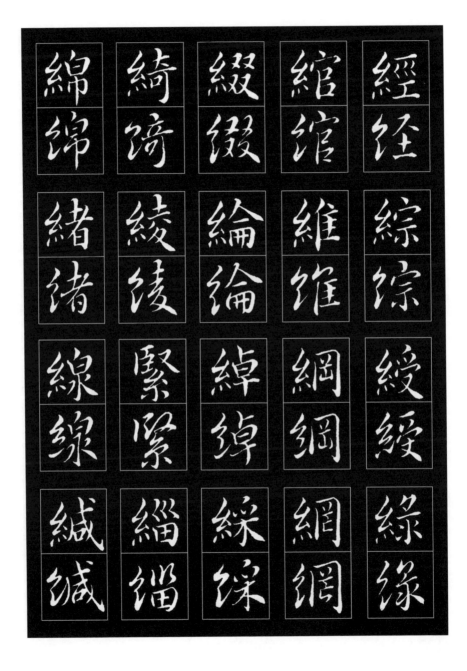

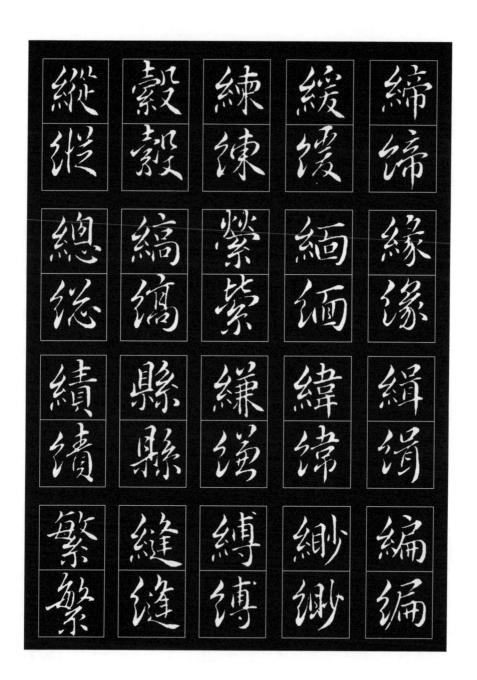

縱縱 縠縠 練練 緩緩 締締

總總 縞縞 縈縈 緬緬 緣緣

績績 縣縣 縑縑 緯緯 緝緝

繁繁 縫縫 縛縛 緲緲 編編

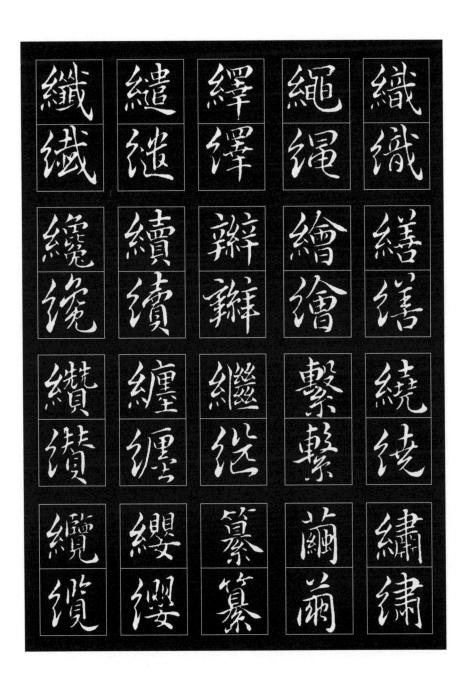

纖	繼	繹	繩	織
纖	継	繹	縄	織
纜	續	辮	繪	繕
纏	續	辮	繪	繕
纘	纏	繼	繫	繞
纘	纏	縱	繫	繞
纜	纓	纂	繭	繡
纜	纓	纂	繭	繡

翼	翡	習	羸	羨
翼	翁	習	羸	羨
翹	翩	翔	羽	羲
翹	翩	翔	羽	羲
翻	翰	翟	翁	羲
翻	翰	翟	翁	羲
耀	翩	翠	翅	羹
耀	翩	翠	翅	羹

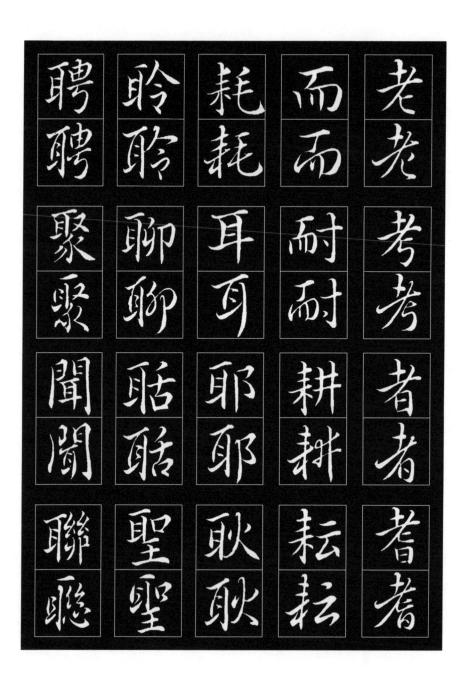

聘	聆	耗	而	老
聘	聆	耗	而	耂
聚	聊	耳	耐	考
聚	聊	耳	耐	考
聞	聒	耶	耕	者
聞	聒	耶	耕	者
聯	聖	耿	耘	耆
聰	聖	耿	耘	耆

聰	職	肅	肌	股
聰	職	肅	肌	股
聲	聽	肆	肖	肥
聲	聽	肆	肖	肥
聳	聾	肇	肘	肩
聳	聲	肇	肘	肩
聶	聿	肉	肝	肯
聶	聿	肉	肝	肯

育　胃　胎　能　脚
肯　背　胡　脈　脣
肪　胥　脅　脛
肺　胞　胸　脊　脩

脫	腑	腫	腹	膝
脫	腑	腫	腹	膝

脾	腕	腋	臂	膠
脾	腕	胦	臂	膠

腎	腥	腰	膏	膩
腎	腥	腰	齊	膩

腐	腦	腸	膚	膳
腐	腦	腸	膚	膳

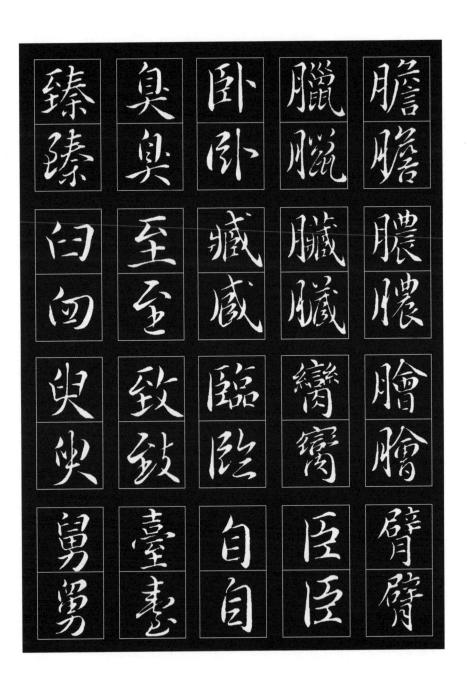

艇	般	舜	舌	與
艇	般	舜	舌	興
艘	舫	舞	舍	興
艘	舫	舞	舍	興
艦	舷	舟	舒	舉
艦	舷	舟	舒	舉
艫	船	航	舛	舊
艫	船	航	舛	舊

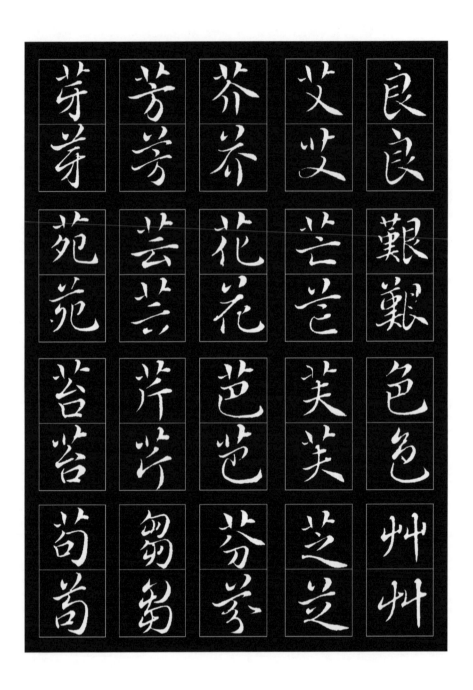

茶	范	茄	若	苗
茶	范	茄	茗	苗

| 筍 | 兹 | 茂 | 苦 | 苞 |
| 筍 | 茲 | 茂 | 苦 | 苞 |

| 荆 | 茵 | 茅 | 英 | 苛 |
| 荆 | 茵 | 茅 | 英 | 苛 |

| 草 | 茹 | 茗 | 苴 | 范 |
| 草 | 茹 | 茗 | 苴 | 范 |

荒	莎	莖	莞	菁
荷	莓	莘	菊	菱
荻	莒	莽	菌	菜
菈	莊	莫	菓	菲

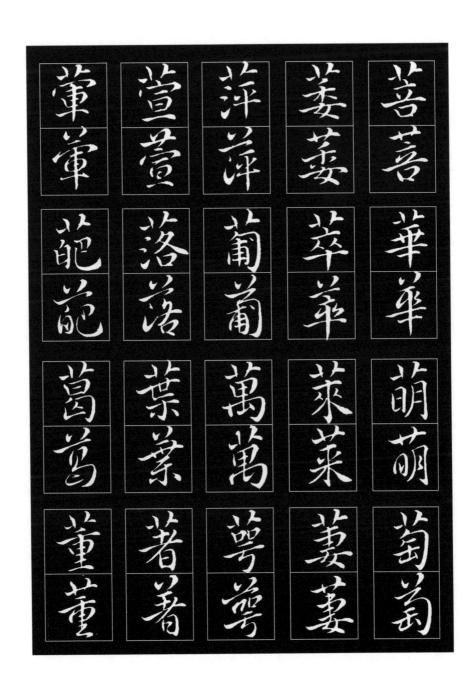

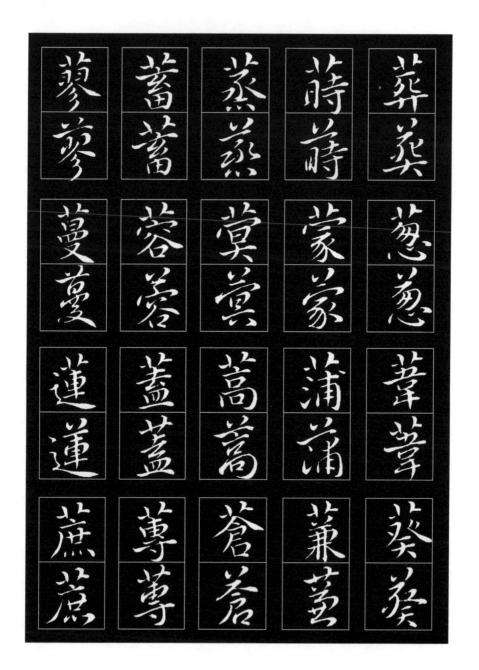

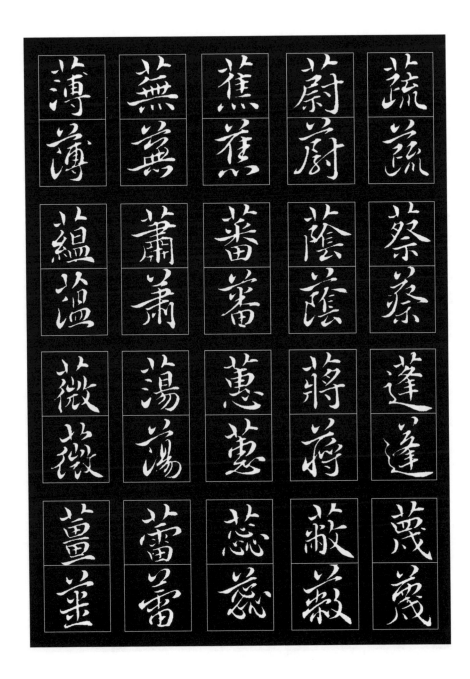

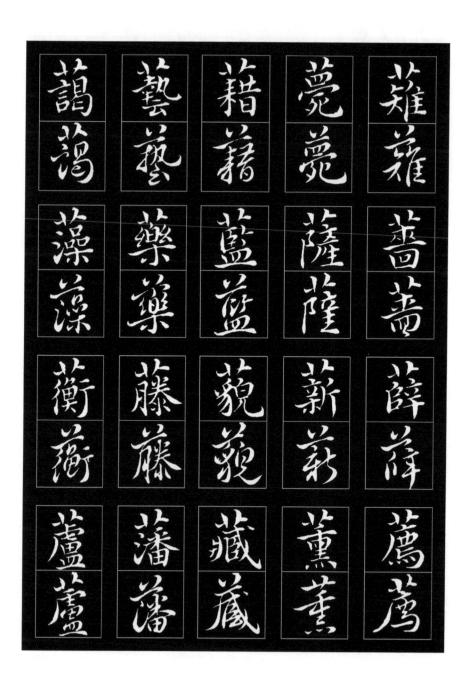

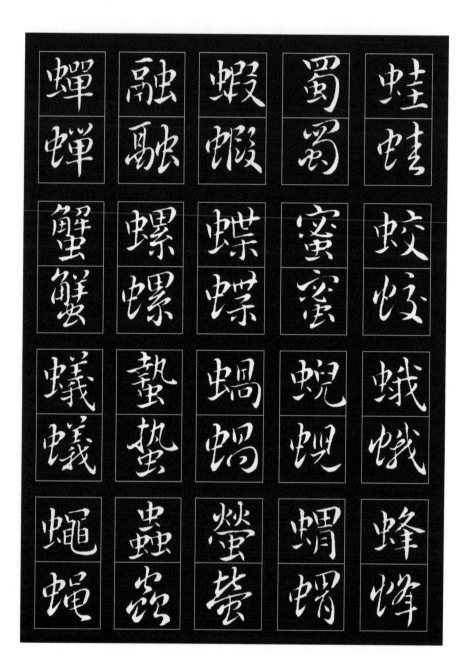

蟬 蟬	融 融	蝦 蝦	蜀 蜀	蛙 蛙
蟹 蟹	螺 螺	蝶 蝶	蜜 蜜	蛟 蛟
蟻 蟻	蟄 蟄	蝎 蝎	蜆 蜆	蛾 蛾
蠅 蠅	蟲 蠢	螢 螢	蝟 蝟	蜂 蜂

衞	衙	行	蠶	蠟
衞	衛	行	蠶	蠟
衣	衝	衕	蠹	蠢
衣	衝	衍	蠹	蠢
表	儒	術	蠻	蠱
表	衛	術	蠱	蠱
衰	衡	街	血	蠲
衰	衡	街	血	蠲

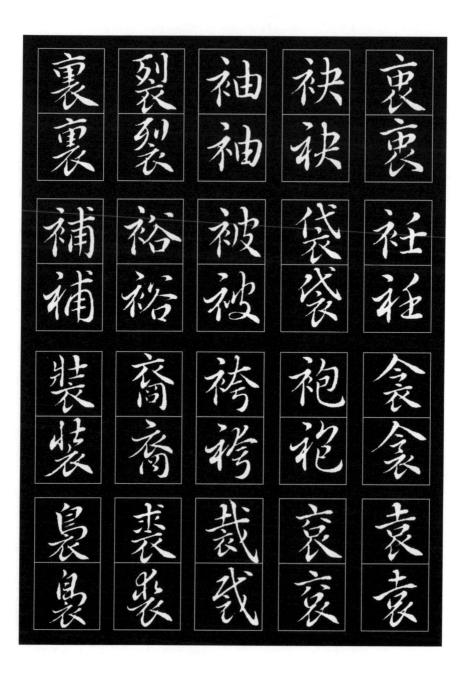

襲襲	襄襄	褐褐	製製	裳裳
西西	襟襟	褚褚	裴裴	裸裸
要要	襦襦	褰褰	複複	裹裹
覃覃	襪襪	襄褎	褌褌	裾裾

訊訐	觸觸	觀觀	覩覩	覆霞
訏訏	言言	角角	親親	見見
訓訓	計計	解解	覺覺	規規
託託	訂訂	觴觴	覽覽	視視

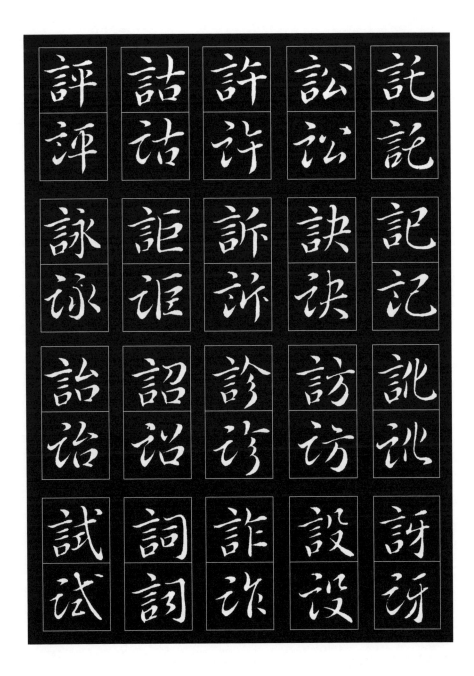

評 評	詰 詁	許 許	訟 訟	記 記
詠 詠	詎 詎	訴 訴	訣 訣	記 記
詰 詁	詔 詔	診 診	訪 訪	訛 訛
試 試	詞 詞	詐 詐	設 設	訝 訝

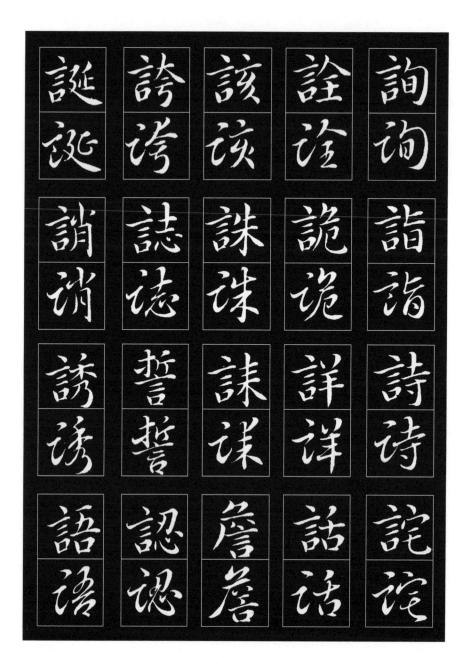

詢詢	詮詮	該該	誇誇	誕誕
詣詣	詭詭	誅誅	誌誌	誚誚
詩詩	詳詳	誄誄	誓誓	誇誇
詭詭	話話	詹詹	認認	語語

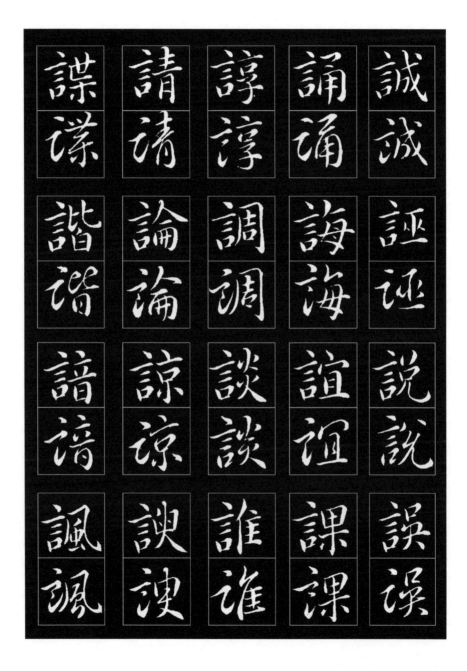

誠	誦	諄	請	諜
誠	誦	諄	清	諜
誣	誨	調	論	諧
誣	誨	調	論	諧
說	誼	談	諒	譖
說	誼	談	諒	譖
誤	課	誰	諜	諷
誤	課	誰	諜	諷

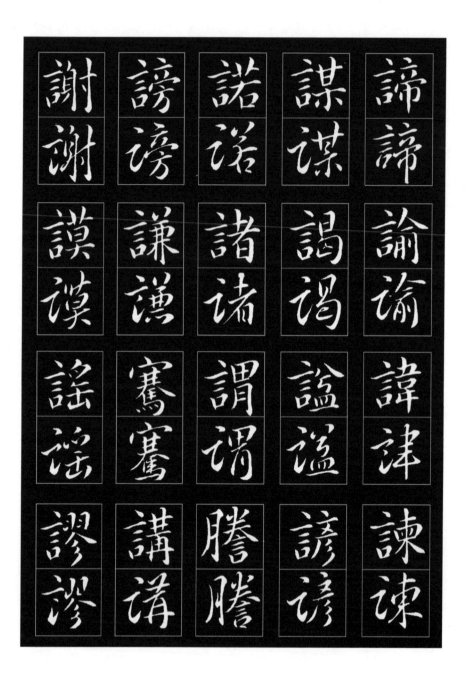

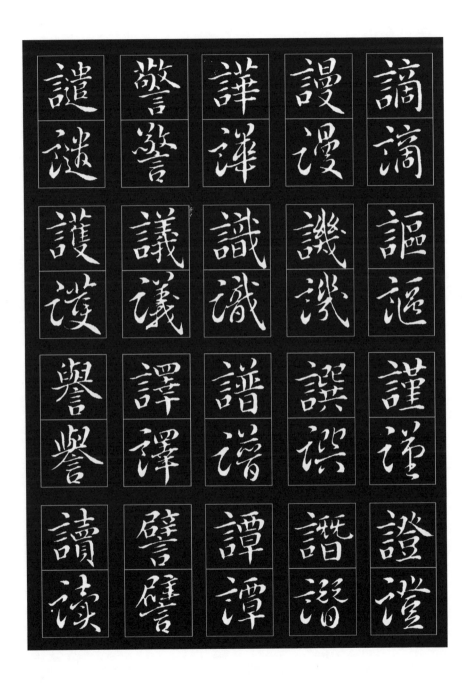

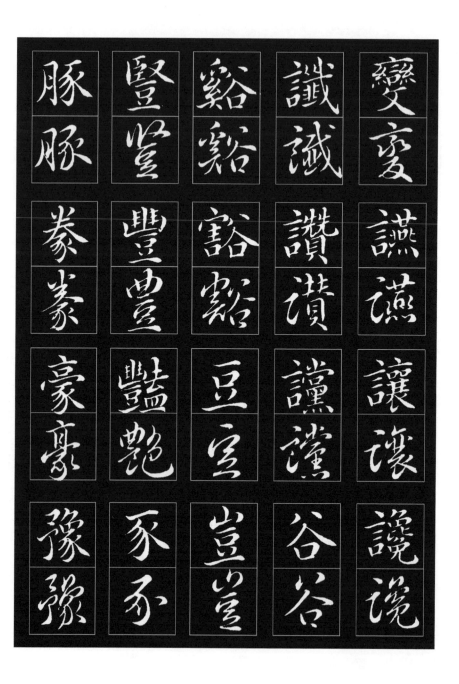

豹	貝	財	貪	貴
豹	貝	財	貪	貴
豺	貞	貧	貫	買
豺	貞	貧	貫	買
貂	負	貨	責	貸
貂	負	貨	責	貸
貌	貢	販	貯	費
貌	貢	販	貯	費

賜	賑	賄	貿	貱
賜	賑	賄	貿	貱
賣	賓	資	貢	貼
賣	賓	資	貢	貼
賢	賒	賈	賂	貽
賢	賒	賈	賂	貽
賤	賞	賊	賃	賀
賤	賞	賊	賃	賀

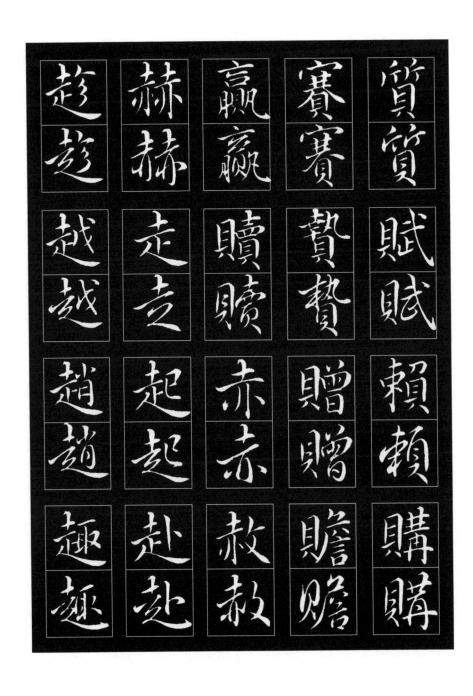

趍	赫	贏	賽	質
趑	赫	贏	賽	質
越	走	贖	贄	賦
越	走	贖	贄	賦
趙	起	赤	贈	賴
趙	起	赤	贈	賴
趣	赳	救	贍	購
趣	赳	赦	贍	購

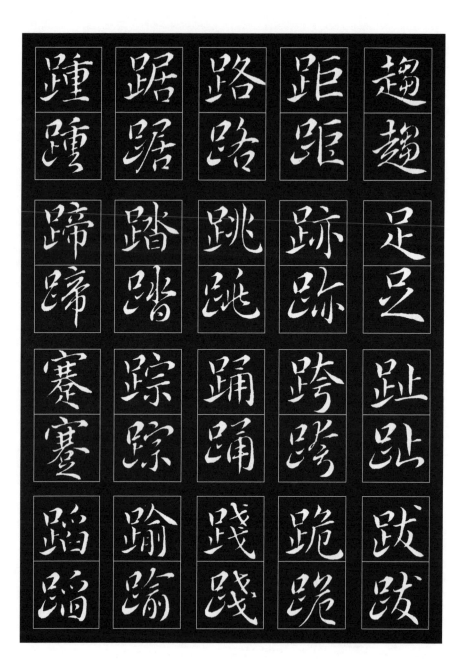

踵踵 踞踞 路路 距距 趨趨
蹄蹄 踏踏 跳跳 跡跡 足足
蹇蹇 踪踪 踊踊 跨跨 趾趾
蹈蹈 踰踰 踐踐 跪跪 跋跋

蹋	蹲	躍	軀	軒
蹋	蹲	躍	軀	軒
蹉	蹴	躋	車	軟
蹉	蹴	躋	車	軟
蹟	蹶	身	軌	軡
蹟	蹶	身	軌	軡
蹤	躁	躬	軍	軸
蹤	躁	躬	軍	軸

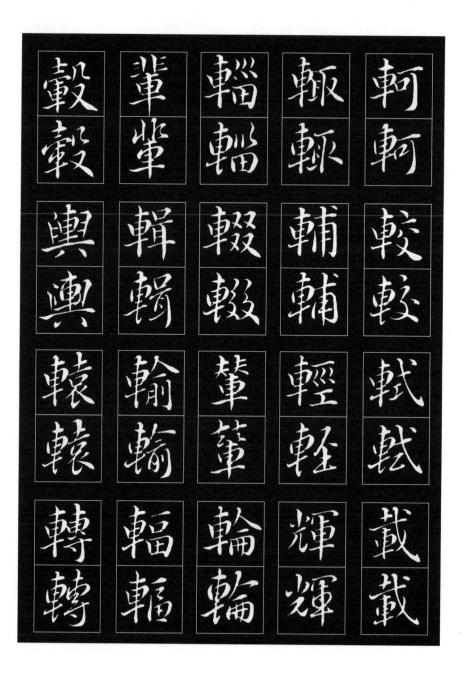

轂	輦	韜	輆	軻
轂	辇	輻	輆	軻
輿	輯	輟	輔	較
輿	輯	輟	輔	較
轅	輸	輦	輕	軾
轅	輸	輦	輕	軾
轉	輻	輪	輝	載
轉	輻	輪	輝	載

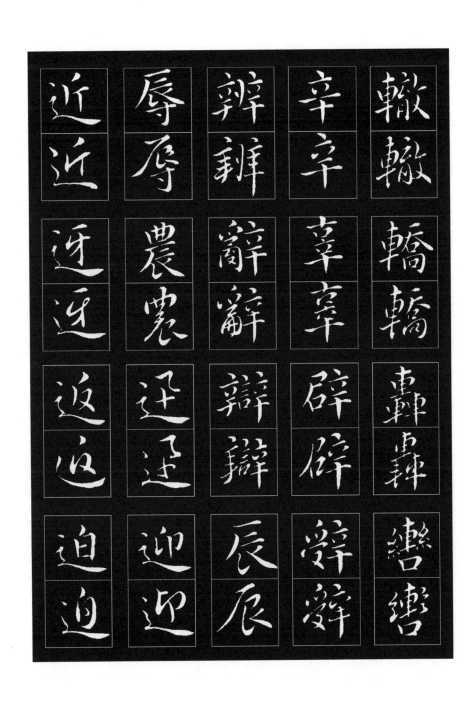

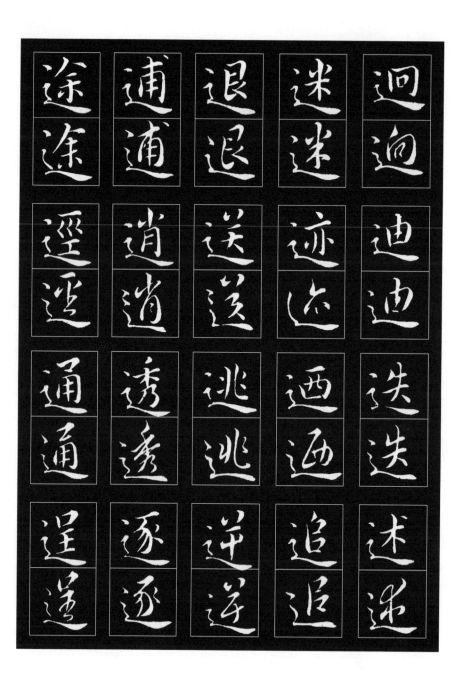

走（辶）部

一五〇

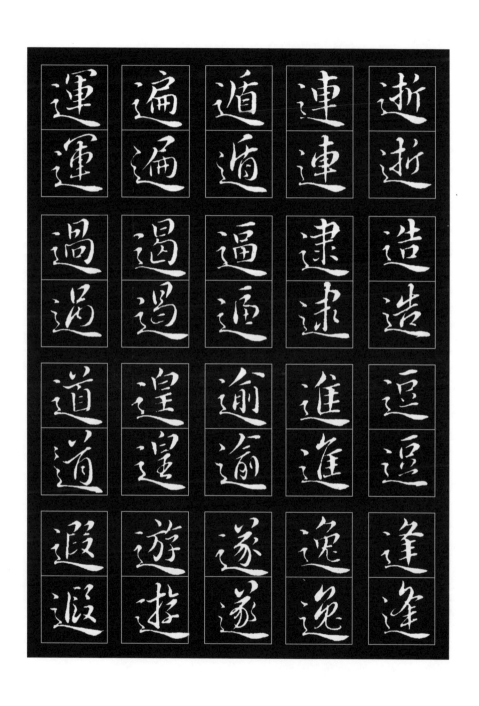

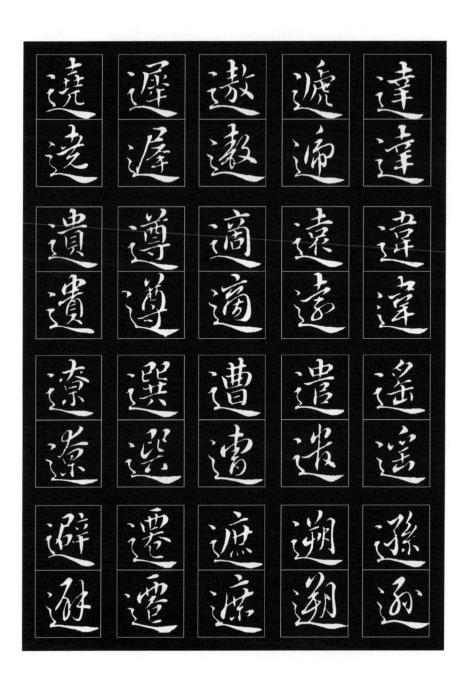

邨邨	邦邦	邑邑	邂邂	遽遽
郁郁	邨邨	邕邕	邀邀	邁邁
郊郊	邪邪	邢邢	逼迕	邃邃
郎郎	邵邵	那那	邊邊	邀邀

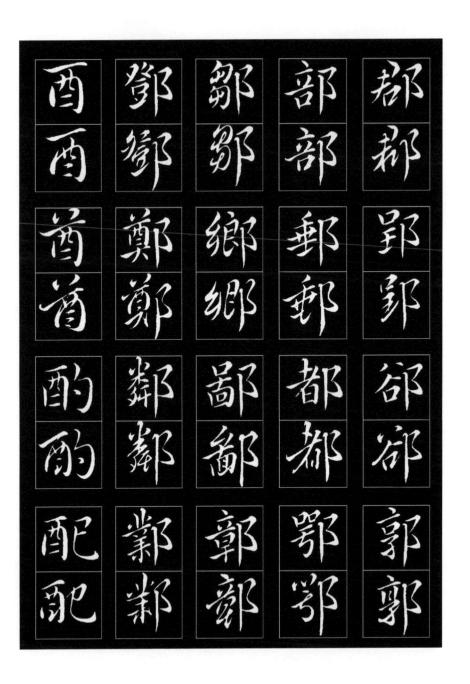

采	醬	醒	酸	酒
采	醬	醒	酸	酒
釋	醮	醜	醉	酣
釋	醮	醜	醉	酣
里	醺	醪	醇	酬
里	醺	醪	醇	酬
重	釀	醫	醋	酷
重	釀	醫	醋	酷

鉢鉢	鉅鉅	鈍鈍	釜雀	野野
鈎鈎	鉉鋐	鈞鈞	釘釘	量量
銘銘	鉛鉛	鈿鈿	釣釣	釐釐
銀銀	鉞鉞	鈴鈴	釧釧	金金

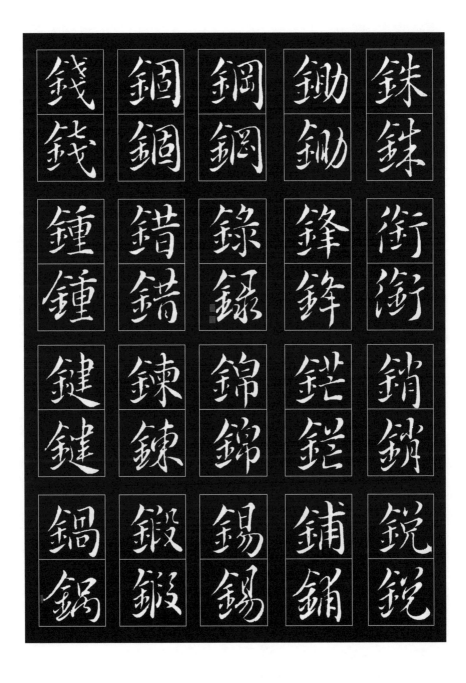

鏺	錮	鋼	鋤	銖
鍾	錯	錄	鋒	衛
鍵	鍊	錦	鎧	銷
鎘	鍛	錫	鋪	銳

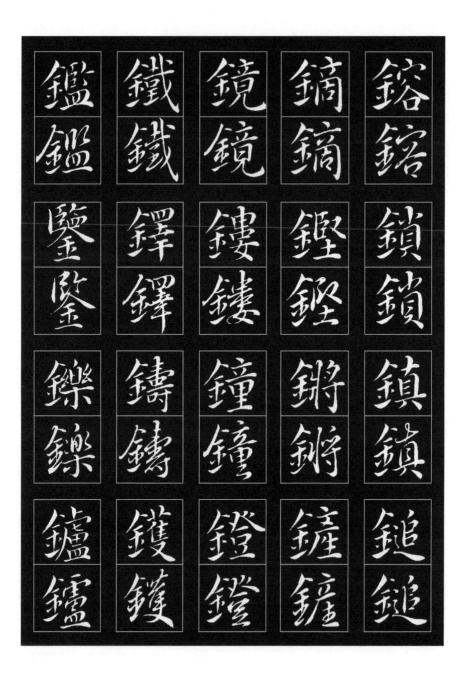

鑰	長	閏	闔	閤
鑰	長	閏	闔	閣

鑽	門	閑	閨	閣
鑽	門	閑	閨	閣

鑾	閉	間	闐	閱
鑾	閉	間	闐	閱

鑿	開	閔	閥	閻
鑿	開	閔	閥	閣

阿	阮	關	闓	闇
阿	阮	瀰	圖	闇
陀	阯	阜	闚	闈
陀	阯	阜	闞	闈
附	防	阡	關	闊
附	防	阡	闥	闊
陋	阻	阪	闡	闌
陋	阻	阪	闡	闌

陌	陝	除	陶	陵
陌	陝	除	陶	陵

降	陛	陣	陳	隉
降	陛	陣	陳	隉

限	陟	陪	陷	陽
限	陟	陪	隘	陽

陛	院	陰	陸	隅
陛	院	陰	陸	隅

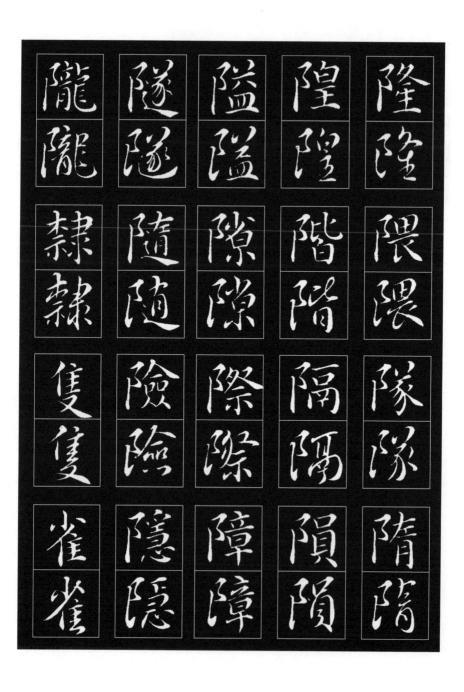

雨	雜	雕	雇	雁
雨	雜	雕	雇	雁
雪	雙	雖	雜	雄
雪	雙	雖	雜	雄
雲	離	雛	雍	集
雲	離	雛	雍	集
零	難	雞	雌	雅
零	難	雞	雌	雅

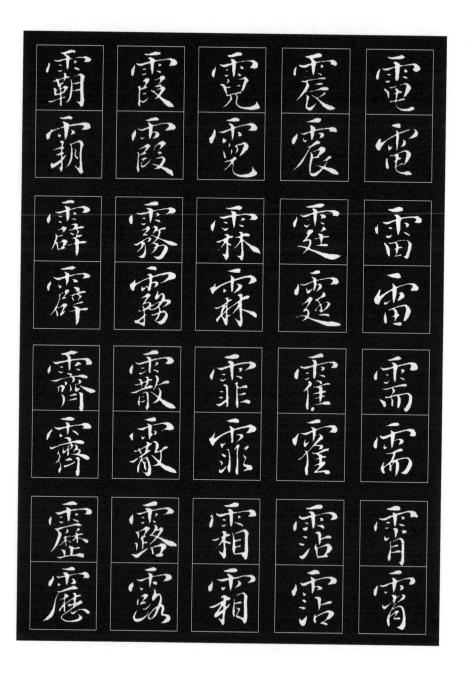

鞠	鞅	面	靚	霽
鞠	鞅	面	靚	霽
鞦	鞍	靨	靜	靈
鞦	鞍	靨	靜	靈
鞭	鞋	革	非	青
鞭	鞋	革	非	青
韃	鞏	靴	靡	靖
韃	鞏	靴	靡	靖

頌	項	響	韭	韋
頌	項	響	韭	韋
頒	順	頁	音	韓
須	順	頁	音	韓
頑	須	頂	韶	韜
頑	須	頂	韶	韜
頓	預	頃	韻	韞
頓	預	頃	韻	韞

顯	顥	頩	頭	頜
顥	顤	頻	頭	頒
顳	顛	題	頗	領
顴	顚	題	頰	領
颺	類	額	頸	頡
颭	纇	額	頸	頡
颯	顧	顏	頦	頤
颯	頋	顏	頰	頤

餉	飽	飮	飜	飆
餉	飽	飲	飜	飄

養	飴	飭	食	飄
養	飴	飭	食	飄

餐	飾	飲	飢	颭
餐	飾	飲	飢	颸

餘	餌	飯	飡	飛
餘	餌	飯	飡	飛

馣	饜	饑	館	舖
馥	饜	饯	館	舖
馨	首	饌	餽	餓
馨	首	饌	餽	餓
馬	馗	饒	饉	餞
馬	馗	饒	饉	餞
馭	香	饗	饋	餅
馭	香	饗	饋	餅

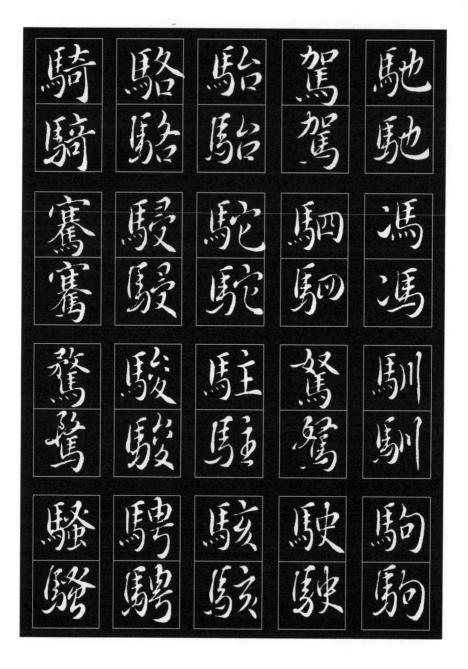

骼	驥	驛	驊	騰
骼	驥	驛	騂	騰

髄	驪	驟	驕	驟
髓	驪	驟	驕	驟

體	骨	驢	驗	驂
體	骨	驢	驗	驂

高	骸	驤	驚	驅
高	骸	驤	驚	驅

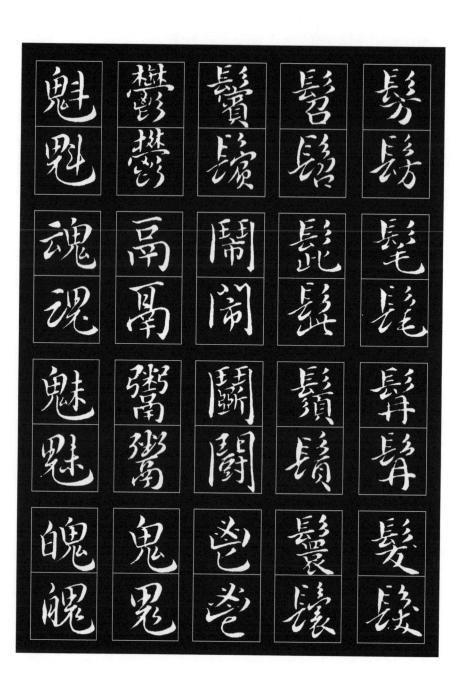

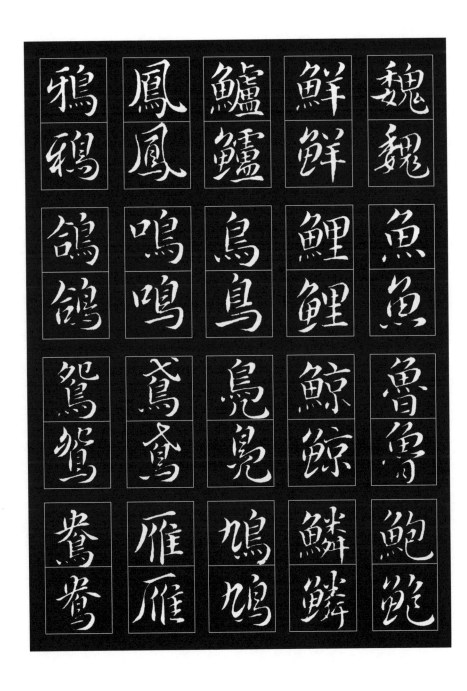

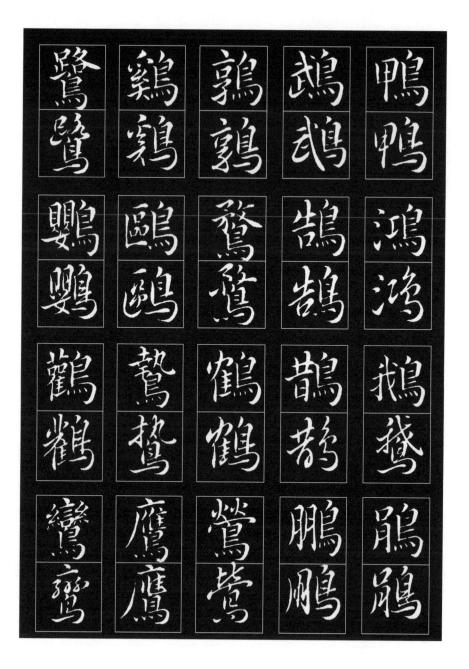

鷺鷺	鶏鶴	鶉鶉	鵡鵡	鴨鴨
鸚鸚	鷗鷗	鷟鷟	鵲鵲	鴻鴻
鶴鶴	鷟鷟	鶴鶴	鵲鵲	鵝鵝
鸞鸞	鷹鷹	鶯鶯	鵬鵬	鵑鵑

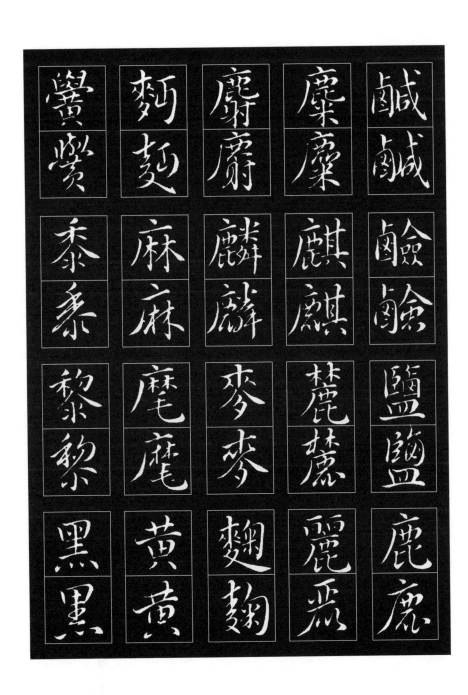

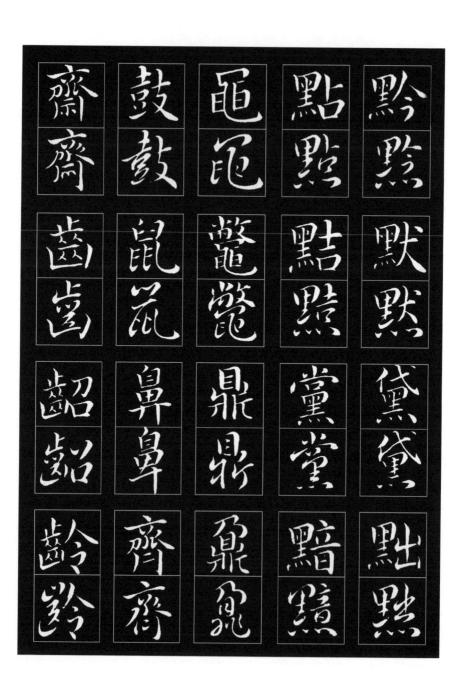

雪雪	年年	一一	龠龠	龍龍
曼曼	五五	九九	龢龢	龐龐
編編	月月	七七		龔龔
寫寫	佘余	五五		龜龜

王羲之體書法字典 / 佘雪曼 編著 . -- 三版 . -- 新北
市： 臺灣商務，2016.03
　　面 ； 公分

　　ISBN 978-957-05-3037-7

　　1. 書體　2. 字典

942.1044　　　　　　　　　　　　105000995

王羲之體書法字典

作　　者—佘雪曼
發 行 人—王春申
總 編 輯—張曉蕊
主　　編—王育涵
校　　對—黃楷君
封面設計—吳郁婷

業務組長—何思頓
行銷組長—張家舜
出版發行—臺灣商務印書館股份有限公司
　　　　　23141 新北市新店區民權路 108-3 號 5 樓（同門市地址）
電話◎ (02)8667-3712　傳真◎ (02)8667-3709
讀者服務專線◎ 0800056196
郵撥◎ 0000165-1
E-mail ◎ ecptw@cptw.com.tw
網路書店網址◎ www.cptw.com.tw
Facebook ◎ facebook.com.tw/ecptw

局版北市業字第 993 號
初版：1983 年 1 月
二版：2010 年 12 月
三版一刷：2016 年 3 月
三版三刷：2020 年 12 月
印刷廠：沈氏藝術印刷股份有限公司
定價：新台幣 320 元
法律顧問：何一芃律師事務所